LES ORPHELINES
ou
L'ADOPTION

DRAME EN UN ACTE

Composé pour les distributions des prix

ET LES RÉCRÉATIONS LITTÉRAIRES

Dans les Pensionnats de Demoiselles

Par M. D. R.

PROPRIÉTÉ DES ÉDITEURS.

PRIX : 60 CENTIMES.

LYON

GIRARD ET JOSSERAND, IMPRIMEURS-LIBRAIRES
Place Bellecour, 1.

1855

LES ORPHELINES

ou

L'ADOPTION

DRAME EN UN ACTE

COMPOSÉ

POUR LES DISTRIBUTIONS DES PRIX ET LES EXERCICES LITTÉRAIRES

Dans les Pensionnats de Demoiselles ;

Par M. D. R.

PROPRIÉTÉ DES ÉDITEURS.

PRIX : 60 CENTIMES.

LYON,

GIRARD ET JOSSERAND, IMPRIMEURS-LIBRAIRES
Place Bellecour, 4.

1855

Personnages.

Mme ADÉLAIDE, directrice de l'établissement.
MÉLANIE,
ESTELLE,
MARIE,
ÉLISABETH, } grandes élèves.
LUCIE,
MARTHE,
OLYMPE,
JULIE,
MATHILDE,
CLÉMENCE, } petites élèves.
EUDOXIE,
Mme MONTFLEURY, mère d'Élisabeth.
LUCETTE, bonne.
Une pauvre femme.

La scène se passe dans un établissement destiné à l'éducation des filles d'officiers morts au champ de bataille.

Lyon. Impr. de GIRARD et JOSSERAND, rue St-Dominique, 13

LES ORPHELINES

ou

L'ADOPTION

DRAME EN UN ACTE.

SCÈNE I.

MADAME MONTFLEURY, ELISABETH.

ÉLISABETH.

Si vous l'exigez, maman, j'obéirai ; mais je ne puis vous peindre la répugnance que j'éprouve.

MADAME MONTFLEURY.

Et pourquoi donc, ma fille ?

ÉLISABETH.

Comment voulez-vous que je fasse des démarches pour avoir une mère adoptive, tandis que Dieu m'en a donné une si bonne? Cela n'est pas possible.

MADAME MONTFLEURY.

Hélas! mon enfant, quel secours peux-tu attendre de ta pauvre mère? Sans fortune, sans appui, obligée de travailler pour soutenir ma frêle existence, que puis-je faire pour toi? Ah! si j'avais pu obtenir la pension que j'ai sollicitée après la mort de ton pauvre père, je ne parlerais pas de t'éloigner de moi. Mais quel crédit peut avoir une pauvre veuve? Je n'ai pas été écoutée. Au reste, je ne dois pas me plaindre, puisque tu as été admise dans cette maison, où tu acquerras une éducation qui t'aidera à éviter la misère ou à la supporter patiemment.

ÉLISABETH.

Oui, ma chère maman, l'éducation chrétienne que je reçois, jointe à vos bons exemples, me soutiendra contre les dangers et les maux qui peuvent m'attendre. Ne vous inquiétez pas, votre fille fera en sorte de n'être pas indigne de vous et du nom que son père a illustré en mourant pour son pays.

MADAME MONTFLEURY.

Je l'espère, ma chère fille; mais tu vivras toujours dans la gêne, les privations et les soucis. Il faut avoir éprouvé ces tortures pour apprendre à les redouter.

ÉLISABETH.

J'ai acquis quelques talents, et je suis assez adroite; je travaillerai pour vous, chère maman, et si je vous vois sourire à mes efforts, aucune jeune personne ne sera plus heureuse que moi.

MADAME MONTFLEURY.

Ta tendresse te fait illusion, mon Élisabeth, et tu n'imagines pas les efforts qu'il faut faire pour lutter contre la misère.

ÉLISABETH.

On peut tant quand on est soutenu par une bonne mère! Sous ce rapport, je n'ai rien à désirer.

MADAME MONTFLEURY.

La conserveras-tu longtemps, ta pauvre mère? Les soucis, les chagrins, la privation de mille choses nécessaires ont bien affaibli ma santé. Que ferais-tu sans moi dans le monde, pauvre enfant? Si jeune et sans expérience, quel serait ton sort? Cette idée me fait

frémir. Présente-toi à madame la duchesse, je t'en supplie, ma bonne fille ; si je te vois heureuse, je ne souffrirai plus.

ÉLISABETH.

Heureuse loin de vous ! Vous connaissez donc bien peu mon cœur. Quoi ! je passerais ma vie dans une molle opulence, et vous languiriez dans la misère ! Que le ciel me préserve d'une ingratitude aussi monstrueuse ! Laissez-moi partager votre sort, je l'adoucirai par mon travail, et vous verrez, vous verrez, maman, combien nous serons heureuses l'une près de l'autre. Cette douce pensée soutient mon courage et me fait surmonter toutes les difficultés que je trouve dans mes études ; combien elles me sont agréables en pensant qu'elles peuvent me procurer le moyen de vous aider !

MADAME MONTFLEURY.

Je suis touchée de tes sentiments, ma fille, et, quels que soient les maux qui m'accablent, je suis une heureuse mère. Mais j'entends quelqu'un, retirons-nous. Viens avec moi auprès de madame Adélaïde il faut que je lui parle. (*Elles sortent d'un côté, Estelle entre de l'autre.*)

SCÈNE II.

ESTELLE, *seule*.

Quelle perplexité! je n'y tiens plus... Ah! que l'attente et le doute sont des choses cruelles!... C'est donc aujourd'hui que mon sort sera fixé à jamais!... Resterai-je pauvre orpheline, abandonnée sur la terre, ou serai-je la fille adoptive de la duchesse de Saint-Cyr? Fille d'une duchesse! serait-il possible? Dans les rêves brillants où mon imagination m'a souvent entraînée, je n'aurais jamais osé porter mes vues si haut, et cependant dans quelques heures... Mais je m'égare, rien n'est plus incertain, et mes compagnes peuvent aussi bien que moi obtenir ce poste flatteur... Lucie est lente et paraît peu spirituelle; Olympe est excessivement timide; Élisabeth a une mère auprès de laquelle elle veut sottement rester, et les autres sont si communes, qu'elles ne peuvent donner aucun ombrage... Mais Mélanie... Ah! Mélanie est une dangereuse rivale; son air hautain déplaît d'abord, mais sa conversation est vive et spirituelle; si la duchesse l'entretient, je suis perdue; et puis, elle est incomparablement plus instruite que toutes les élèves, et cet examen...

SCÈNE III.

MÉLANIE, ESTELLE.

MÉLANIE.

Je vous dérange, Estelle ; vous cherchez la solitude pour arranger vos projets sur la nouvelle position qui vous attend.

ESTELLE.

Je pense plutôt, Mélanie, aux moyens que je prendrai pour être admise auprès de vous lorsque votre élévation aura mis une distance aussi grande entre nous.

MÉLANIE.

En ce cas, vous faites bien des rêves inutiles ; mais...

ESTELLE.

Que voulez-vous dire?

MÉLANIE.

Eh! mon Dieu, rien, sinon qu'il est plus naturel, en pareille circonstance, de penser à soi qu'aux autres, surtout quand on a, comme vous, tant de chances de réussite.

ESTELLE.

Quelles chances ai-je autant que vous, Mélanie ? Nous devons subir un examen, et je suis loin d'avoir votre instruction et votre esprit.

SCÈNE IV.

LES MÊMES, JULIE, MATHILDE, CLEMENCE, EUDOXIE.
(*Elles entrent en courant.*)

MÉLANIE.

Que vous êtes turbulentes, mesdemoiselles ! Ne pourriez-vous pas entrer avec moins de bruit ?

JULIE.

Nous sommes en récréation.

MÉLANIE.

Ce n'est pas une raison pour être aussi bruyantes.

MATHILDE.

On ne peut pas s'amuser sans remuer.

CLÉMENCE.

D'ailleurs, aucune pensée ne nous préoccupe pour nous empêcher d'être gaies.

EUDOXIE.

Non, malheureusement.

MATHILDE.

Y penses-tu? malheureusement rien ne t'empêche d'être gaie? Aimerais-tu donc mieux être triste et sérieuse?

EUDOXIE.

Oui, pour un moment, si cette tristesse était suivie d'une position brillante.

JULIE.

Si c'était bien sûr encore!

MATHILDE.

Moi, je n'aimerais pas être une riche demoiselle. J'ai passé quelques semaines chez ma marraine, dont le mari occupe un poste éminent, et je m'y suis ennuyée à mourir. Il fallait marcher avec précaution, parler presque à voix basse, me tenir raide comme un piquet. Ah! je suis certes mille fois plus heureuse ici.

JULIE.

On ne peut pas y rester toujours.

MATHILDE.

Bah! bah! je ne porte pas mes regards si loin, je ne pense qu'au moment présent; et ce qui me rend

si heureuse aujourd'hui, c'est que nous allons avoir, je l'espère bien, un grand congé et une longue promenade. Songez-y bien, Mélanie, ne manquez pas de demander cela aussitôt que vous serez choisie.

MÉLANIE.

Vous vous adressez mal, mon enfant; ce ne sera pas moi qui aurai cet honneur.

JULIE.

Ce sera vous ou Estelle. Ainsi l'une ou l'autre vous adresserez votre demande à ces dames ; vous la ferez appuyer par votre mère adoptive, à qui certainement elle n'oserait rien refuser.

CLÉMENCE.

Depuis que nous avons appris cette nouvelle, je fais des vœux pour que vous obteniez la préférence, Mélanie.

MÉLANIE.

Je vous remercie, ma petite. Vous m'aimez donc bien ?

CLÉMENCE.

Pouvez-vous en douter? (*A part.*) Je voudrais vous voir partie.

MATHILDE.

Moi, je désire que le choix tombe sur vous, Estelle.

ESTELLE.

Ah! pauvre enfant, vos désirs ne seront pas exaucés.

MATHILDE, *à part.*

Tant pis; nous serions bien débarrassées.

MÉLANIE.

Nous allons vous laisser jouer, mes petites amies. Estelle, voulez-vous venir avec moi faire un tour de jardin?

ESTELLE.

Volontiers. J'ai un petit arrangement à vous proposer. (*Elles vont pour sortir.*)

MATHILDE, *les suivant.*

N'oubliez ni le congé, ni la promenade.

EUDOXIE, *les suivant aussi.*

Vous nous emmènerez passer un jour entier dans votre château, je me retiens cela.

MÉLANIE ET ESTELLE, *en sortant.*

Oui, oui.

SCÈNE V.

JULIE, MATHILDE, CLÉMENCE, EUDOXIE.

EUDOXIE.

A laquelle des deux le sort sera-t-il favorable ? Elles ont chacune de leur côté bien des avantages sur leurs compagnes.

MATHILDE.

Et bien des désavantages aussi. Si la duchesse les connaissait, elle ne prendrait ni l'une ni l'autre. Mélanie est une orgueilleuse pédante qui se moque de tout le monde, Estelle une capricieuse qui n'aime que la toilette. Ah ! toutes les autres élèves lui offriraient plus de chances de bonheur.

EUDOXIE.

Elle devrait choisir Marie ; elle est si douce, si complaisante, qu'elle ferait le bonheur de tous ceux qui seraient auprès d'elle.

MATHILDE.

Cela est bien vrai, mais il est peu vraisemblable qu'elle obtienne la préférence ; d'abord, elle n'est pas très-jolie, elle est peu avancée dans ses études ; et puis, elle est si timide, si timide, que, quand on ne la

connaît pas, on la prend pour une sotte, et cependant elle ne l'est pas.

JULIE.

C'est dommage qu'elle n'ait pas de chances ; elle mérite d'être heureuse.

CLÉMENCE.

Qu'elle me prenne donc, moi ; je l'aimerai tant, je lui obéirai si bien, qu'elle sera contente de son choix.

EUDOXIE.

Il est vrai qu'en prenant une petite fille elle l'élèverait à son goût et l'aimerait davantage.

MATHILDE.

Est-ce que les dames élèvent leurs filles elles-mêmes ? Elles les mettent en pension, et celle-ci en veut une qui dès à présent puisse tenir la place de la grande demoiselle qu'elle a perdue.

CLÉMENCE.

Ah ! tant pis.

JULIE.

Il faut convenir que les grandes pensionnaires sont bien heureuses ; elles peuvent se bercer d'une flatteuse espérance.

MATHILDE.

Qui sera déçue pour six d'entre elles ; le bel avantage !

CLÉMENCE.

Se trouver pauvre après avoir fait les plus brillants châteaux en Espagne, c'est une cruelle déception.

SCÈNE VI.

LES MÊMES, ÉLISABETH, MARIE.

ÉLISABETH.

Nous vous dérangeons, mes petites amies ?

MATHILDE.

Oh ! non vraiment, mesdemoiselles ; nous perdions notre temps à jaser, tandis que nos compagnes jouent au jardin ; nous allons les rejoindre et vous laisser seules. Nos cœurs sont bien partagés à votre égard ; nous voudrions vous voir réussir, et nous tremblons de vous perdre.

ÉLISABETH.

Nous vous remercions, mes bonnes petites ; mais, pour moi, je désire de tout mon cœur rester auprès de vous. (*Les enfants sortent.*)

SCÈNE VII.

ÉLISABETH, MARIE.

ÉLISABETH.

Et cependant j'ai promis de la briguer, cette place que je déteste ; je l'ai promis à ma pauvre mère, dont l'amour inquiet tremble pour mon avenir ; je n'ai pu résister à ses larmes et aux raisonnements de notre bonne maîtresse, qui s'est jointe à elle pour m'arracher mon consentement. Je me présenterai donc, et j'espère que Dieu aura égard aux désirs de mon cœur et que je ne serai pas choisie. Je n'ai rien d'ailleurs qui puisse me le faire craindre, et je pourrai exécuter le doux projet que je forme depuis si longtemps de travailler pour ma mère et de lui rendre dans sa vieillesse les soins dont elle entoura mon berceau. Combien je préfère la pauvreté auprès de cette bonne mère à tous les trésors de la terre loin d'elle ! Tu le comprends, ma vertueuse amie, toi qui verses encore des larmes sur des parents que tu n'as pas connus. Ah ! si la duchesse connaissait la bonté de ton caractère et la sensibilité de ton cœur, elle n'aurait point d'autre fille, et son cœur affligé goûterait encore les douceurs de l'amour maternel en te faisant sentir les délices de la piété filiale.

MARIE.

Les joies de famille sont les seules que j'aie toujours désirées, mais la fortune ne m'éblouit pas, et rien en moi ne peut convenir dans une position élevée ; aussi, quoique notre maîtresse m'ait ordonné de me présenter à l'examen, je me regarde comme absolument étrangère à cette affaire, et mes vœux...

SCÈNE VIII.

MADAME ADÉLAIDE, ÉLISABETH, MARIE, ESTELLE, MÉLANIE, LUCIE, MARTHE, OLYMPE.

MADAME ADÉLAIDE, *en entrant.*

Venez ici, mesdemoiselles ; je suis bien aise que vous soyez toutes réunies, afin d'être prêtes aussitôt que je vous ferai appeler. Je ne vous fais aucune recommandation ; vous sentez l'importance de cette visite, j'espère qu'elle aura d'heureux résultats, non seulement pour l'élève qui sera choisie, mais encore pour toutes ses compagnes. Pauvres orphelines ! puissiez-vous acquérir une puissante protectrice dans cette dame généreuse ! J'espère que sa fille adoptive n'oubliera

SCÈNE IX.

LES MÊMES, LUCETTE.

LUCETTE, *en entrant.*

Madame est attendue au salon.

MADAME ADÉLAIDE.

J'y vais. (*Elle sort.*)

MÉLANIE.

Madame la duchesse est-elle arrivée, Lucette?

LUCETTE.

Non, mademoiselle; c'est une personne qui veut parler à madame en lui remettant une lettre. (*Elle sort, et peu après une pauvre femme paraît à l'entrée de l'appartement.*)

SCÈNE X.

MÉLANIE, ESTELLE, MARIE, ÉLISABETH, OLYMPE, MARTHE, LUCIE, LA PAUVRE FEMME.

MÉLANIE.

Cette visite est encore différée. Quel contre-temps

OLYMPE.

Un peu de patience; elle ne saurait tarder beaucoup. Jouissez encore un peu de la vie de pensionnaire; elle a ses charmes aussi.

MÉLANIE.

Que voulez-vous dire?

OLYMPE.

Que madame la duchesse, voulant nous faire subir un examen avant de choisir sa fille, donnera certainement son suffrage à la plus instruite, et son choix ne peut tomber que sur vous.

MÉLANIE.

Sur moi ou sur une autre; j'ai commencé mes études avec la plupart d'entre vous, nous suivons les mêmes cours.

OLYMPE.

Oui, mais vous marchez à pas de géant, et nous vous suivons de loin.

MÉLANIE.

Les soins et les leçons sont les mêmes pour toutes les élèves.

MARTHE.

C'est ce qui prouve encore mieux la supériorité de votre intelligence; il est temps qu'elle brille sur un plus vaste théâtre.

MÉLANIE.

Je ne désire pas briller, je vous assure ; mais si j'étais maîtresse de mon temps, je voudrais approfondir toutes les sciences.

LUCIE.

Vous auriez bien de l'ouvrage, et je vous souhaiterais bien du plaisir ; mais ce plaisir ne serait pas le mien, et, à part quelques leçons de musique, j'aurais bientôt congédié tous les professeurs.

MÉLANIE.

Que feriez-vous donc toute la journée ?

LUCIE.

Ce que font les demoiselles riches, je ferais de la toilette, je rendrais des visites, j'irais me promener en voiture ; en un mot, je goûterais tous les plaisirs qui ne sont pas directement opposés à la loi de Dieu.

MARTHE.

On dit que cette dame est pieuse et vit retirée du monde ; ses goûts et les vôtres n'auraient peut-être guère de ressemblance.

LUCIE.

Sans doute, les goûts d'une personne âgée ne sont pas ceux d'une jeune personne ; mais elle serait assez raisonnable pour le comprendre.

MARTHE.

Si j'avais le bonheur d'être choisie, je ne la contrarierais en rien ; je me trouverais si heureuse d'échapper au sort précaire qui m'attend dans le monde et qui convient si peu à la fille d'un officier !

OLYMPE.

La fille d'un officier qui n'a pas de fortune ne doit pas rougir de vivre honorablement par les talents qu'elle a acquis ; elle montre par là qu'elle est digne de ce que l'État a fait pour elle.

MARTHE.

En nous donnant de l'éducation, l'État n'a fait qu'acquitter une dette envers nous.

MÉLANIE.

Hélas ! sans fortune, le mérite le plus éminent a bien de la peine à se faire jour.

OLYMPE.

Vous ne dites rien, Estelle ; que ferez-vous si la chance vous est favorable ?

ESTELLE.

Je n'y ai pas même songé ; il est si peu vraisemblable que je sois choisie, que je ne me présente que pour obéir.

LUCIE.

Ah ! Estelle ! Estelle !

ESTELLE.

Que signifie cette exclamation ?

LUCIE.

Vous n'êtes pas franche, Estelle ; depuis le jour où l'adoption a été proposée, vous n'êtes plus la même, vos études, si négligées avant cette époque, ont été poussées vivement, et vous êtes devenue pensive, distraite, rêveuse et...

ESTELLE, *l'interrompant.*

Vos observations sont en défaut, mes réflexions ont un tout autre objet ; je ne pense nullement à un changement de position, je vous assure ; la simplicité de mes goûts me fait mépriser les richesses.

MARTHE, *a part.*

La simplicité de ses goûts, ô Dieu ! (*Haut.*) Vous ne ressemblez donc pas au reste des mortels ? Les richesses sont un objet d'envie pour tout le monde. Voyez Marie qui est simple à l'excès ; elle s'est mise sur les rangs.

ESTELLE, *d'un air moqueur.*

Elle tiendrait sa place dans le monde aussi bien qu'une autre.

MÉLANIE, *sur le même ton.*

Il y aurait peu à faire pour mettre son instruction de niveau avec sa position sociale.

MARIE.

Vous vous moquez, mesdemoiselles, mais je sais prendre la plaisanterie ; je sais très-bien que je n'ai ni le ton, ni les manières, encore moins l'instruction d'une demoiselle de qualité, et, tout en obéissant à mes maîtresses, je n'ai aucune espérance. Au reste, la fortune ne m'éblouit pas, mais qu'il me serait doux d'avoir une mère ! La mienne est morte en me donnant le jour, et j'ai perdu mon père à l'âge de cinq ans. Ah ! si Dieu inspirait à une femme pauvre mais vertueuse le désir d'avoir une fille, et qu'elle voulût me choisir, combien je serais heureuse !

MÉLANIE.

La singulière idée ! Une femme pauvre vous serait d'un grand secours ! quel profit en tireriez-vous ?

MARIE.

Je recevrais ses bons conseils et ses caresses maternelles, et je travaillerais de toutes mes forces pour l'aider.

ESTELLE.

Ces sentiments sont vraiment héroïques. Eh bien !

consolez-vous, vous trouverez quand vous le voudrez une mère à ce prix.

MARTHE.

Bien des femmes pauvres seraient heureuses de connaître votre désir, elles en profiteraient volontiers.

MARIE.

Riez tant que vous le voudrez, mesdemoiselles, mais une mère vertueuse et tendre est un trésor sans prix.

ESTELLE.

Pas toujours. Demandez à Élisabeth ; elle a une mère vertueuse et pauvre, elle se met sur les rangs pour en avoir une riche.

ÉLISABETH.

Je ne renonce pas à ma bonne mère, et je ne fais cette démarche que pour lui obéir. Si j'étais choisie, je n'accepterais que s'il m'était permis de lui faire du bien et de la voir souvent.

MÉLANIE.

Vous feriez très-bien de poser des conditions ; autrement le marché serait trop avantageux à madame la duchesse.

ÉLISABETH.

Ah! mesdemoiselles, si vous connaissiez les déchirements de mon cœur, vous ne m'accableriez pas.

LA PAUVRE FEMME, *s'avançant un peu.*

La charité, s'il vous plaît, mes bonnes demoiselles.

ESTELLE.

Comment vous trouvez-vous là? qui vous a permis d'entrer?

LA PAUVRE FEMME.

Mademoiselle, excusez-moi ; ma misère est si grande, que, voyant les portes ouvertes, j'ai osé pénétrer jusqu'ici.

MÉLANIE.

Vous êtes bien hardie.

MARIE.

Ne l'insultez pas.

ESTELLE, *en riant.*

Marie, voilà une femme pauvre qui paraît vertueuse ; peut-être a-t-elle besoin d'une fille, c'est votre affaire.

MARIE.

La pauvre femme a plutôt besoin de pain, et je re-

grette d'être pauvre moi-même et de ne pouvoir la soulager.

MÉLANIE.

Je plains les pauvres honteux, mais je n'ai aucune pitié de cette espèce de gens; ce sont des fainéants, des vagabonds, qui aiment mieux mendier que de travailler.

OLYMPE.

Cela peut arriver, mais il y a des exceptions.

ESTELLE.

S'il y en a, elles sont rares.

LA PAUVRE FEMME.

Mes jeunes et jolies demoiselles, assistez-moi et Dieu vous bénira.

OLYMPE.

Elle me fait vraiment pitié; mais j'ai besoin de tant de choses moi-même, et je ne puis la secourir.

LUCIE.

Depuis trop longtemps je désire une bague, je ne puis rien donner.

ÉLISABETH, *en soupirant*.

Moi, je ne possède rien au monde.

MARIE. (*Elle détache une croix de son cou et la présente a la pauvre femme.*)

Ma bonne mère, je n'ai pas d'argent, mais prenez cette petite croix, vendez-la et achetez du pain.

LA PAUVRE FEMME.

Ma chère enfant, je serais au désespoir de vous priver de vos bijoux.

ESTELLE, *en riant*.

Sa chère enfant ; voilà l'adoption faite.

MÉLANIE, *à Marie*.

Avez-vous demandé permission pour vous défaire de votre croix ?

MARIE.

Elle est bien à moi, et je puis en disposer à mon gré.

LUCIE.

Et vous donnez une croix qui vient de votre mère ! Vous paraissiez cependant y tenir beaucoup.

MARIE.

J'y tenais sans doute, car ce bijou est tout ce qu'il me reste de cette tendre mère ; mais elle était si bonne, m'a-t-on dit, qu'elle se serait dépouillée pour secourir les malheureux. J'honore donc mieux sa mémoire en imitant ses vertus qu'en gardant un bijou qui lui a appartenu. (*A la pauvre femme.*) Prenez-le, ma bonne mère, et priez pour celle qui me donna le jour. Ah ! ne me refusez pas, je vous en supplie.

LA PAUVRE FEMME. (*Elle jette sa pelisse et paraît richement vêtue.*)

J'accepte, ma chère Marie, et je vous offre en échange une mère qui va vous chérir. Oui, vous serez ma fille, et tout me porte à croire que je trouverai en vous les vertus de celle dont le souvenir fait couler mes larmes... Vous ne me dites rien ?

MARIE.

Ah ! madame, la surprise et la joie me ferment la bouche, et mon incapacité me cause de justes craintes. Je me trouverai bien au dessous du rang où vous voulez m'élever.

LA DUCHESSE.

La première et la plus essentielle qualité d'une personne riche, c'est un cœur bon et compatissant, puisqu'elle doit être la mère de ceux qui souffrent. Je reconnais en vous cette qualité, mon examen est tout fait. L'esprit et la beauté sont à priser sans doute, lorsqu'ils sont joints à un bon cœur ; mais quand ils sont accompagnés d'égoïsme et d'orgueil, je n'en fais aucun cas. Je suis peinée, mesdemoiselles, de voir que quelques unes d'entre vous aient si peu profité des leçons de leurs bonnes maîtresses, et je regrette de ne pouvoir répandre mes bienfaits sur vous toutes, comme je l'avais résolu. Plusieurs cependant ont montré de bons cœurs ; je saurai les distinguer et leur

donner des marques de ma satisfaction. Élisabeth, vous êtes une bonne fille ; dès aujourd'hui j'assure à votre mère une pension qui l'aidera à passer des jours tranquilles. Vous irez demeurer auprès d'elle, vous méritez d'être heureuse.

MARIE, *à part.*

O mon Dieu, que je vous remercie !

ÉLISABETH.

Ah ! madame, que le bon Dieu vous récompense, je l'en prierai tous les jours de ma vie. Me permettez-vous d'aller apprendre cette heureuse nouvelle à ma mère ?

LA DUCHESSE.

Bien volontiers, ma chère enfant. (*Élisabeth sort. — S'adressant à Marie.*) Eh bien ! Marie, tu es contente ; je pense qu'Élisabeth est ton amie.

MARIE.

Ah ! madame, si vous pouviez lire ce qui se passe dans mon âme !

LA DUCHESSE.

Ne m'appelle pas madame, nomme-moi ta maman.

MARIE.

Oserai-je le prononcer ce nom si doux à mon cœur ?

LA DUCHESSE.

Je te l'ordonne.

MARIE.

O ma bonne et tendre mère, que je serai heureuse si je puis un jour vous témoigner, par mes attentions, mon respect et ma docilité, toute l'étendue de ma reconnaissance que je ne puis vous exprimer aujourd'hui que par mes larmes !

SCÈNE XI.

LA DUCHESSE, MADAME ADELAIDE, MARIE, MELANIE, ESTELLE, OLYMPE, MARTHE ET LUCIE.

MADAME ADÉLAIDE, *en entrant*.

Mesdemoiselles, je pense que... (*Apercevant la duchesse.*) Ah ! madame, vous êtes ici ! Je vous demande pardon de ne m'être pas aperçue de votre arrivée ; je vous aurais reçue avec tous les égards qui vous sont dus.

LA DUCHESSE.

C'est à moi, madame, à vous demander pardon de m'être introduite furtivement chez vous ; mais vous excuserez cette indiscrétion en faveur du motif qui

l'a occasionnée. Vous aviez eu la bonté de m'envoyer les compositions et les cahiers de ces demoiselles, et j'avais été enchantée de l'érudition de mademoiselle Mélanie autant que de la délicatesse et du bon ton qui règnent dans la correspondance de mademoiselle Estelle; j'étais indécise, ne sachant à laquelle des deux je donnerais la préférence, et j'avais besoin de connaître, sans être connue, celle qui devait posséder mon affection maternelle. Je me suis présentée à ces demoiselles sous un humble déguisement. Je n'ajouterai rien; je vous dirai seulement que Marie a montré un bon cœur, un excellent caractère, et que c'est sur elle que j'ai fixé mon choix; puis j'ai assuré l'avenir d'Élisabeth et de sa mère.

ESTELLE ET MÉLANIE, *à part.*

O malheur!

MADAME ADÉLAIDE.

Je vous félicite de votre choix, madame. Je n'aurais pas osé vous présenter cette intéressante jeune personne, qui, étant depuis peu de temps à la maison, est bien arriérée dans ses études; mais je n'ai eu qu'à me louer de la régularité de sa conduite, de son caractère et de sa piété.

LA DUCHESSE.

C'est l'essentiel, madame. Une éducation soignée continuera ce que vous avez commencé; mais ne dût-elle jamais réussir, je m'applaudirai toujours

d'avoir préféré le cœur à l'esprit. (*A Marie.*) Oui, ma fille, tes douces vertus rendront la vie à mon cœur brisé. Je sens que près de toi il commence à ressentir quelques unes des affections qui faisaient autrefois mes délices ; que sera-ce quand je recevrai les doux témoignages de ton amour ? Mais pourras-tu quitter sans regret cette maîtresse qui te tint lieu de mère, les amies que tu as dans cette maison ? Dis-moi, ma fille, te sens-tu disposée à m'aimer ?

MARIE.

O ma bonne et tendre mère, ce n'est ni votre rang ni vos richesses qui m'éblouissent, mais c'est votre bonté qui fait naître en moi des sentiments dont je ne connaissais pas encore la douceur. Combien je vous aime ! Outre le bien que vous me faites, vous assurez le bonheur de ma meilleure amie, ma douce Élisabeth, en la réunissant à sa mère. Ah ! si vous daigniez étendre votre bienveillante protection sur toutes mes chères compagnes, je n'aurais plus rien à désirer. Ne les jugez pas sur ce qui s'est passé, ma tendre mère ; elles méritent vos bienfaits, leurs cœurs sauront les apprécier.

LA DUCHESSE.

Je ne puis rien te refuser, ma fille bien-aimée ; qu'elles soient pieuses, actives, modestes et bonnes, et mes bienfaits les suivront partout. J'aurai l'honneur de vous entretenir en particulier, madame, et ce sera d'après vos avis que je me règlerai.

MADAME ADÉLAIDE.

Je me ferai un devoir de vous faire part de mes observations sur le caractère et les dispositions de mes élèves, et je vous tiendrai au courant de l'amélioration que je remarquerai en elles. Ainsi, mes enfants, votre sort est entre vos mains, puisque madame veut bien récompenser mes efforts pour vous être utile. J'espère que dorénavant je n'aurai que des notes satisfaisantes à donner.

LUCETTE, *en entrant*.

Madame Montfleury est au parloir ; où faut-il la faire entrer ?

MADAME ADÉLAIDE.

Ici. (*Lucette sort.*) Mes enfants, retirez-vous, laissez-nous seules ; vous, Marie, restez auprès de madame votre mère. (*Les pensionnaires sortent.*) Je suis bien aise, madame, que vous voyiez combien cette femme est digne de vos bienfaits par la sensibilité de son cœur et la noblesse de ses sentiments.

SCÈNE XII.

LA DUCHESSE, MADAME ADÉLAIDE, MARIE, MADAME MONTFLEURY,

MADAME ADÉLAIDE, *à madame Montfleury qui entre*.

Venez, madame, venez remercier madame la duchesse ; Élisabeth est au comble de ses vœux.

MADAME MONTFLEURY.

Puisse-t-elle se rendre digne de vos bontés et faire votre bonheur, madame !

LA DUCHESSE.

Vous me cédez donc tous vos droits sur elle, madame ?

MADAME MONTFLEURY.

Ma triste position m'en fait un devoir, et vos vertus, madame, me font faire ce sacrifice avec joie. (*En soupirant.*) Mais ne dois-je plus la revoir ?

SCÈNE XIII.

LES MÊMES, ÉLISABETH.

ÉLISABETH, *en entrant.*

Ah ! ma chère maman, je vous cherchais. Comment vous rendre les douces émotions que j'éprouve en ce moment ?

MADAME MONTFLEURY.

Sois heureuse, ma chère fille ; fais le bonheur de la dame généreuse qui veut être ta mère, mais n'oublie pas entièrement celle qui te donna le jour. Que le nom de ton père et le sien aient chaque jour une place dans tes prières.

ÉLISABETH, *avec étonnement.*

Que dites-vous, maman?

MADAME LA DUCHESSE.

C'est trop vous tenir en suspens, madame ; Élisabeth ne vous quittera pas. Marie est ma fille, mais Élisabeth sera son amie. Votre position indépendante vous permettra de venir demeurer dans la ville que j'habite, nos enfants se verront, et dès aujourd'hui vous pouvez compter sur une pension annuelle de quinze cents francs, qui vous assurera une vieillesse heureuse. Je me charge de l'établissement d'Élisabeth.

MADAME MONTFLEURY, *levant les mains au ciel.*

Dieu tout puissant! puis-je le croire? Comment passer sans mourir du comble de l'infortune au comble du bonheur? (*Elle tombe à ses genoux.*) Ah! madame, il m'est impossible de vous témoigner toute l'étendue de ma reconnaissance ; mais tous les jours de ma vie je prierai pour vous le Dieu protecteur de la veuve et de l'orphelin.

LA DUCHESSE, *la relevant.*

Remettez-vous, madame; je suis plus heureuse que vous, et je sens aujourd'hui que le seul moyen de cicatriser les plaies du cœur, c'est de faire des heureux. Mais j'ai fait apporter pour toutes les élèves de petits cadeaux que Marie va leur distribuer ; il faut

que ce jour se passe dans la joie, et j'espère qu'il sera heureux pour cet établissement. Comme veuve d'un brave, il m'a toujours été cher; aujourd'hui que j'y trouve une bonne fille, il acquiert des droits éternels à mon affection. (*Pendant cette dernière phrase, Marie prend une des mains de la duchesse qu'elle porte à ses lèvres, et de l'autre elle serre la main d'Élisabeth, qui est auprès d'elle.*)

MADAME ADÉLAIDE.

Aimez-vous toujours, chères enfants, faites la joie de vos mères comme vous avez fait ma consolation. Vous avez allégé ma tâche par votre docilité ; votre exemple m'aidera à convaincre vos compagnes que le bonheur ici-bas même ne se trouve que dans l'accomplissement de ses devoirs.

FIN.

www.ingramcontent.com/pod-product-compliance
Lightning Source LLC
Chambersburg PA
CBHW030120230526
45469CB00005B/1735